Curieux de savoir

AVEC LIENS INTERNET @

Les êtres humains

La nature

Les arts

Table des matières

Le signe @ t'invite à visiter la page
www.dominiqueetcompagnie.com/pedagogie
afin d'en savoir plus sur les sujets qui t'intéressent.

Qu'est-ce que la photographie?

La photographie est un procédé
qui consiste à capturer la lumière
pour enregistrer une image
et la conserver. Sans la lumière,
la photographie n'existerait pas. @

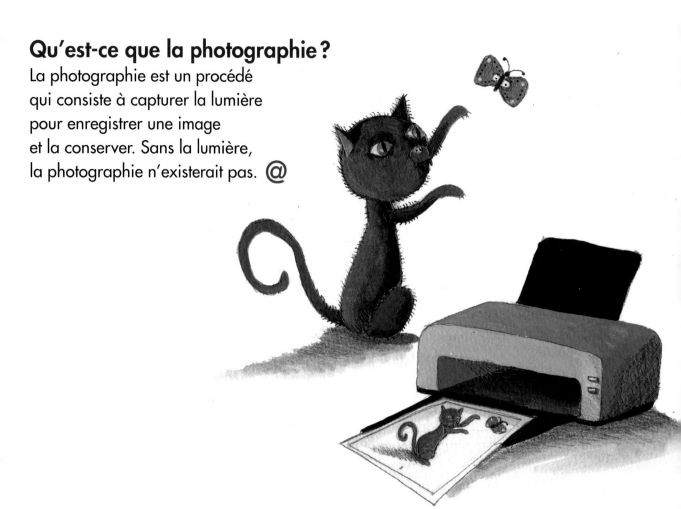

D'où vient le mot photographie? @

Depuis quand la photographie existe-t-elle? @

Qui a inventé la photographie? @

À quoi ressemblait le premier appareil photo? @

Aujourd'hui, la photographie numérique permet de composer des images
qu'on peut ensuite regarder sur l'écran de l'ordinateur.
L'histoire que tu vas lire dans les pages suivantes illustre les avantages
de cette nouvelle technologie.

Le sourire d'Henri-Louis

Une histoire de
Johanne Mercier
Illustrée par
Nancy Ribard

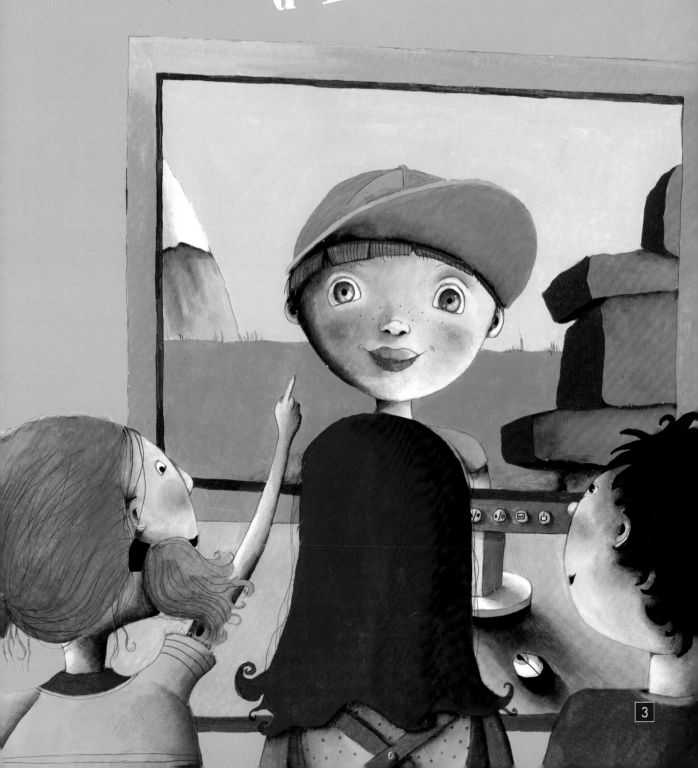

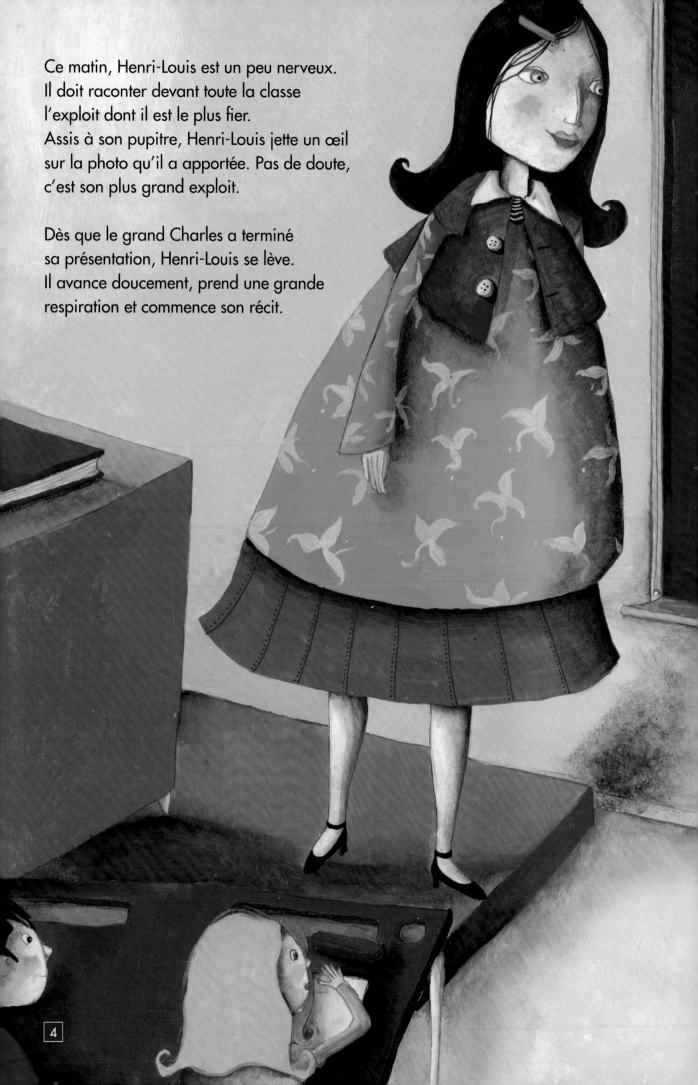

Ce matin, Henri-Louis est un peu nerveux.
Il doit raconter devant toute la classe
l'exploit dont il est le plus fier.
Assis à son pupitre, Henri-Louis jette un œil
sur la photo qu'il a apportée. Pas de doute,
c'est son plus grand exploit.

Dès que le grand Charles a terminé
sa présentation, Henri-Louis se lève.
Il avance doucement, prend une grande
respiration et commence son récit.

Henri-Louis n'a jamais été aussi fier.
Mais quand la photographie arrive
dans les mains de madame Julie,
l'enseignante fronce les sourcils.

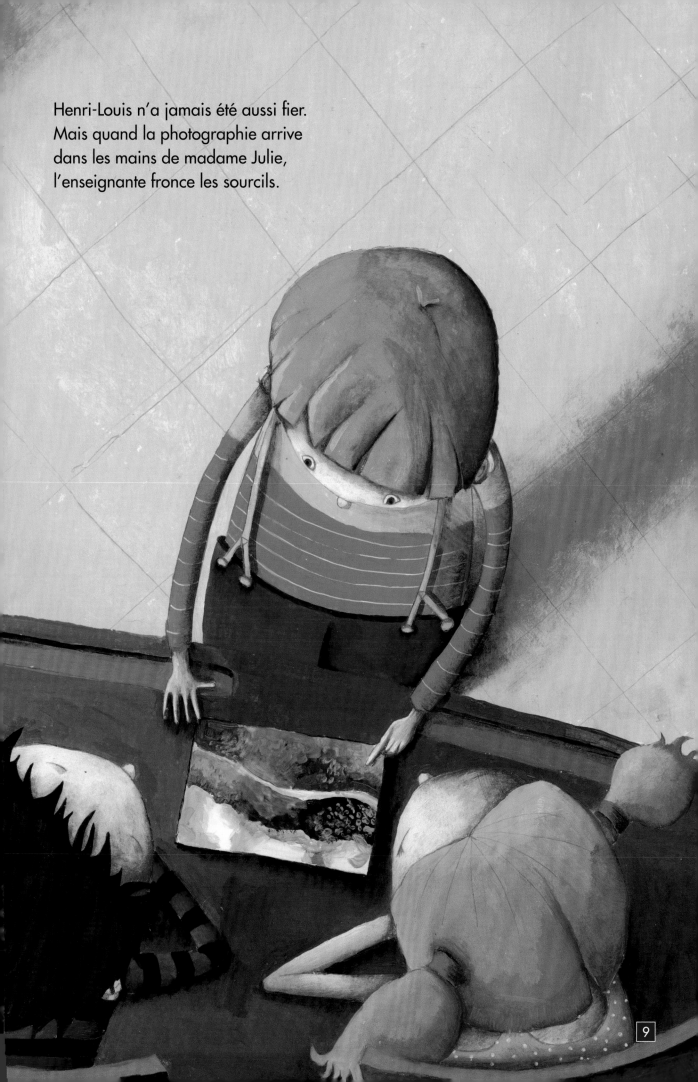

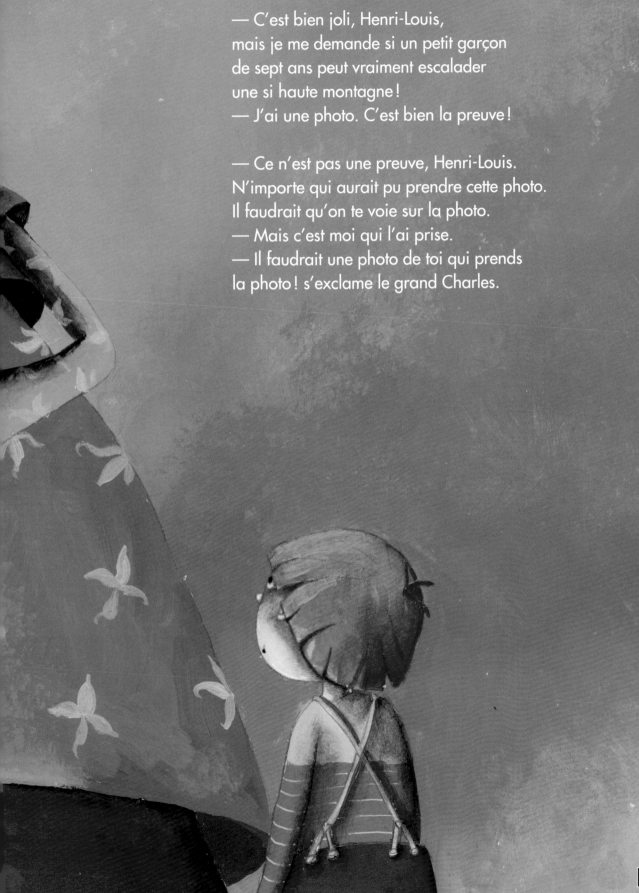

— C'est bien joli, Henri-Louis,
mais je me demande si un petit garçon
de sept ans peut vraiment escalader
une si haute montagne !
— J'ai une photo. C'est bien la preuve !

— Ce n'est pas une preuve, Henri-Louis.
N'importe qui aurait pu prendre cette photo.
Il faudrait qu'on te voie sur la photo.
— Mais c'est moi qui l'ai prise.
— Il faudrait une photo de toi qui prends
la photo ! s'exclame le grand Charles.

Comme le jour où il a grimpé sur la montagne,
Henri-Louis ne se décourage pas.
Le lendemain, il dépose une petite roche
sur le bureau de madame Julie.
— Je l'ai trouvée au sommet de la montagne !
dit-il avec un grand sourire. C'est bien
la preuve que je l'ai escaladée !

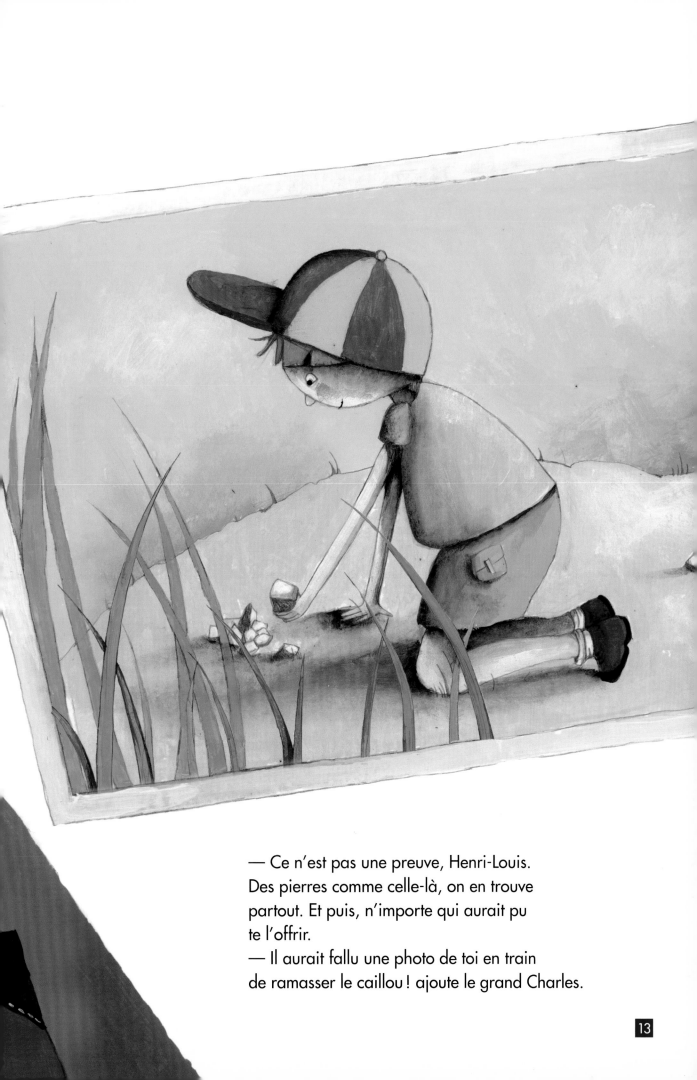

— Ce n'est pas une preuve, Henri-Louis.
Des pierres comme celle-là, on en trouve
partout. Et puis, n'importe qui aurait pu
te l'offrir.
— Il aurait fallu une photo de toi en train
de ramasser le caillou ! ajoute le grand Charles.

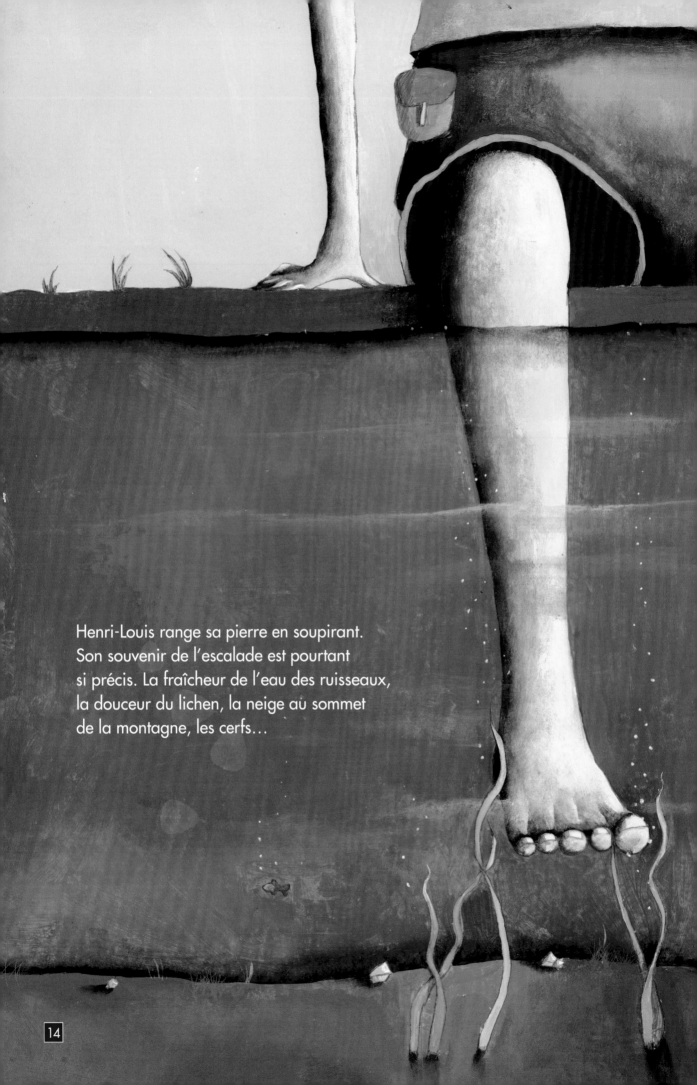

Henri-Louis range sa pierre en soupirant.
Son souvenir de l'escalade est pourtant
si précis. La fraîcheur de l'eau des ruisseaux,
la douceur du lichen, la neige au sommet
de la montagne, les cerfs…

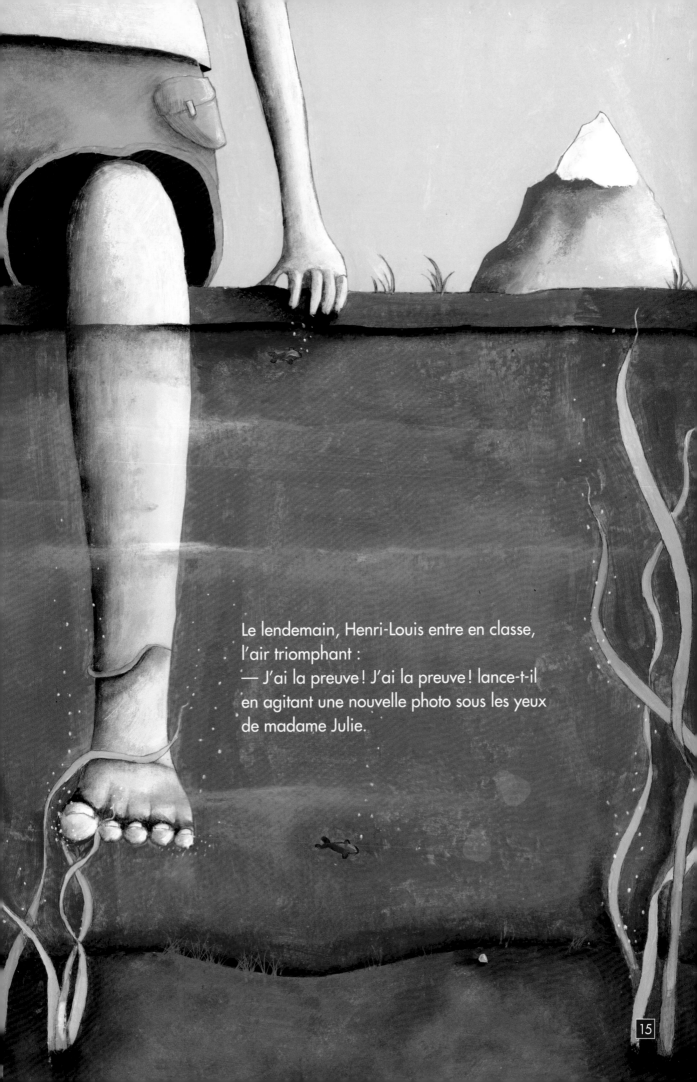

Le lendemain, Henri-Louis entre en classe,
l'air triomphant :
— J'ai la preuve ! J'ai la preuve ! lance-t-il
en agitant une nouvelle photo sous les yeux
de madame Julie.

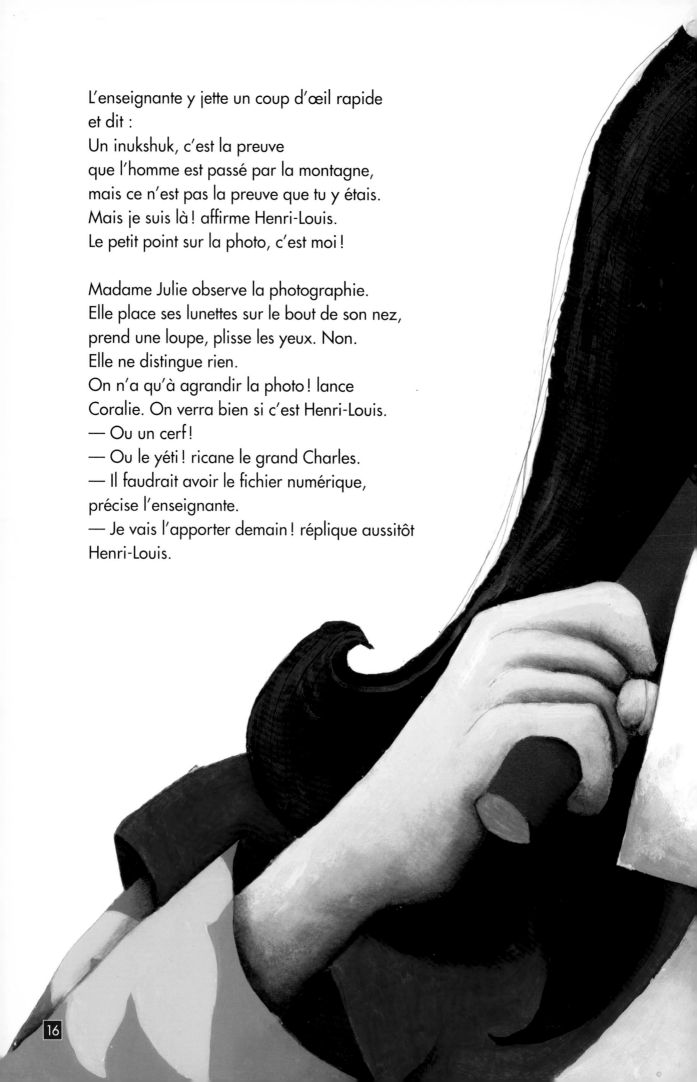

L'enseignante y jette un coup d'œil rapide
et dit :
Un inukshuk, c'est la preuve
que l'homme est passé par la montagne,
mais ce n'est pas la preuve que tu y étais.
Mais je suis là ! affirme Henri-Louis.
Le petit point sur la photo, c'est moi !

Madame Julie observe la photographie.
Elle place ses lunettes sur le bout de son nez,
prend une loupe, plisse les yeux. Non.
Elle ne distingue rien.
On n'a qu'à agrandir la photo ! lance
Coralie. On verra bien si c'est Henri-Louis.
— Ou un cerf !
— Ou le yéti ! ricane le grand Charles.
— Il faudrait avoir le fichier numérique,
précise l'enseignante.
— Je vais l'apporter demain ! réplique aussitôt
Henri-Louis.

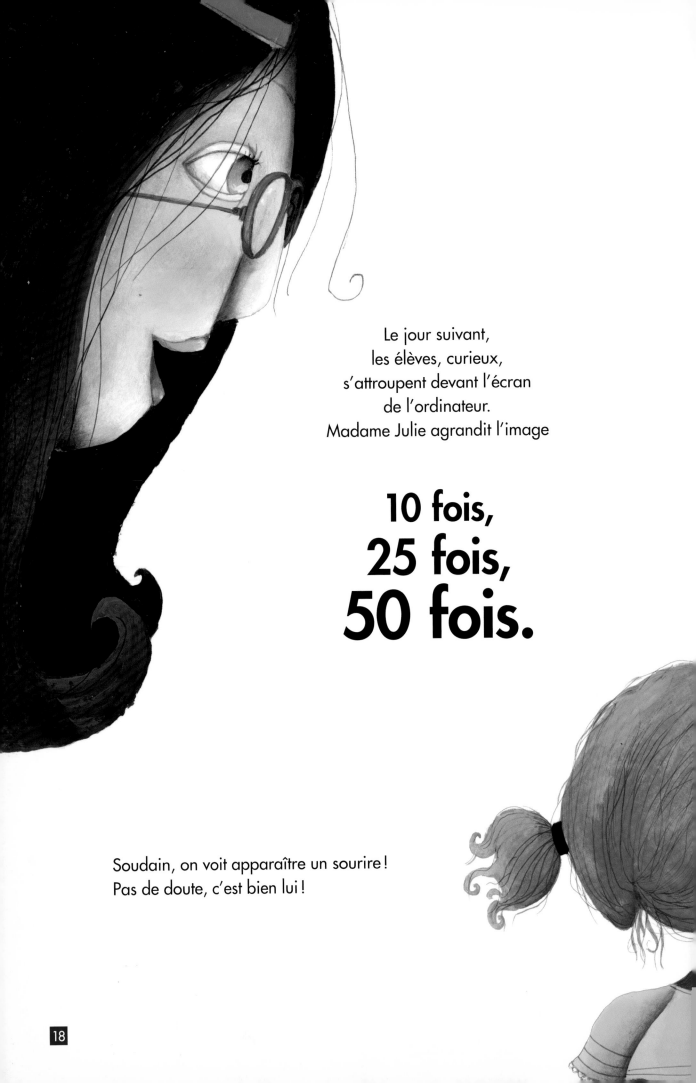

Le jour suivant,
les élèves, curieux,
s'attroupent devant l'écran
de l'ordinateur.
Madame Julie agrandit l'image

10 fois,
25 fois,
50 fois.

Soudain, on voit apparaître un sourire !
Pas de doute, c'est bien lui !

Tout le monde reconnaît
le grand sourire fier d'Henri-Louis !

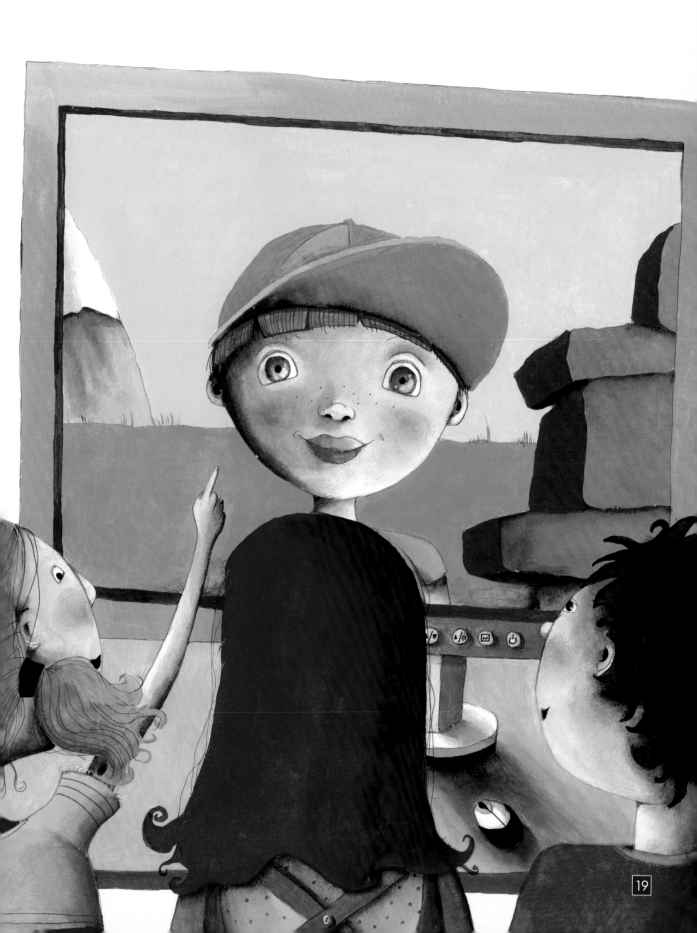

Ouvre l'œil !

L'appareil photo est conçu pour capturer la lumière.

1 ## Le déclencheur
Le déclencheur actionne le mécanisme
qui permet à la lumière de pénétrer
à l'intérieur de l'appareil.

2 ## Le flash
Le flash produit une lumière très vive.
Il peut être réglé pour fonctionner automatiquement,
lorsque la lumière naturelle est insuffisante.

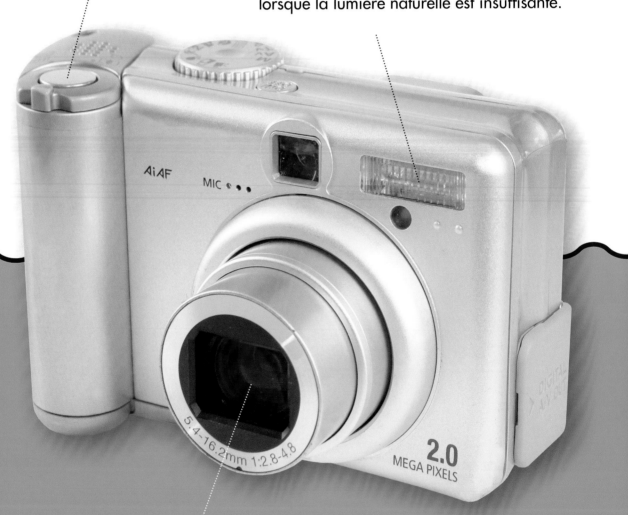

3 ## L'objectif
L'objectif est muni de lentilles de verre
qui dirigent les rayons lumineux à l'intérieur
du boîtier, vers le capteur.

4 Le capteur

Le capteur retranscrit les informations transmises par la lumière en points minuscules appelés pixels. Les pixels composent la photo numérique.

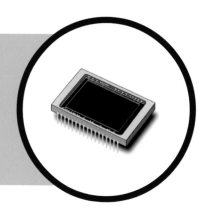

5 L'écran de visualisation

Dès que la photo est produite, elle apparaît sur l'écran de visualisation. L'écran permet aussi de cadrer l'image, au moment de la prise de vue.

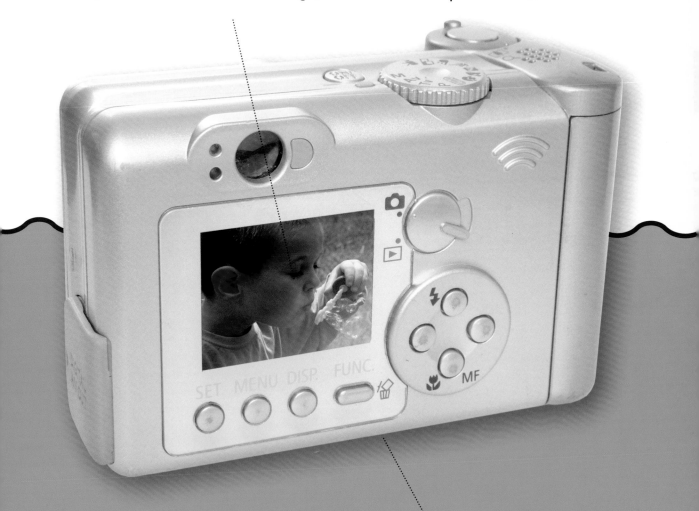

6 Le boîtier

Le boîtier est la pièce qui maintient en place toutes les autres parties de l'appareil.

As-tu déjà observé les yeux d'un chat?
En plein soleil, les **pupilles** du chat
sont très étroites. Mais dans l'ombre,
elles s'agrandissent.

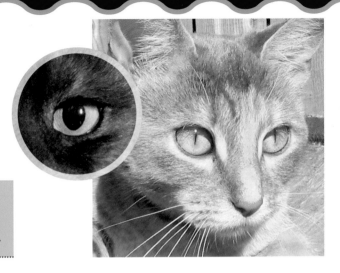

> **pupilles :**
> situées au centre de chaque œil, les pupilles
> sont des ouvertures qui laissent passer la lumière.

Dans l'objectif de l'appareil photo, le diaphragme fonctionne comme les pupilles du chat.
Il s'ouvre plus ou moins largement, afin que le capteur reçoive suffisamment de lumière. @

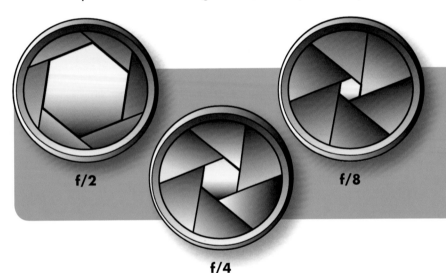

f/2

f/4

f/8

La taille de l'ouverture
s'écrit avec la lettre « f »
suivie d'un chiffre.
Plus le chiffre est petit,
plus l'ouverture est grande.

**L'obturateur contrôle le temps pendant lequel
le capteur est exposé à la lumière.**
Dès que tu appuies sur le déclencheur, l'obturateur s'ouvre,
et le capteur retranscrit ce qu'il voit. S'il y a du mouvement
pendant que l'obturateur est ouvert, la photo le montrera. @

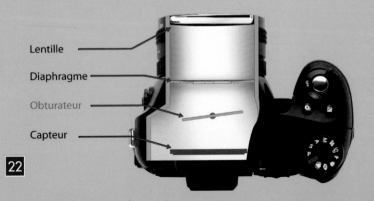

Lentille

Diaphragme

Obturateur

Capteur

Toutes les images sont enregistrées sur une carte qu'on glisse à l'intérieur du boîtier de l'appareil. Cette carte te permet de voir immédiatement les photos que tu as prises. Comme elle est réutilisable, tu peux effacer celles qui ne te plaisent pas et recommencer. @

Pour sauvegarder tes photos, transfère-les sur un ordinateur.
Tu pourras ensuite les imprimer, les stocker sur un disque compact et les envoyer par courriel à tes amis. @

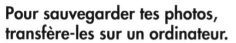

Bonne fête papa !

Tu peux te servir de l'ordinateur pour modifier tes photos numériques.
Des logiciels sont conçus pour en changer la taille et les couleurs. Il est aussi possible d'agrandir une partie de l'image et d'ajouter un texte. @

logiciels :
les logiciels sont des programmes qu'on installe sur l'ordinateur pour effectuer des tâches comme écrire, dessiner, compter, etc.

Pour réussir tes prises de vue...

Tu dois être stable et demeurer immobile.
Tiens fermement ton appareil avec les deux mains.
Ne bouge pas quand tu appuies sur le déclencheur,
sinon la photo sera **floue**.

> **floue :**
> quand une image n'est pas nette,
> on dit qu'elle est floue.

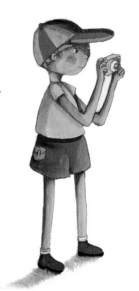

Méfie-toi du soleil.
S'il se trouve derrière la personne
que tu photographies,
son visage sera trop sombre.
C'est ce qu'on appelle un contre-jour.

Attention à la lumière du flash !
Quand elle se reflète dans la rétine de l'œil,
cela crée un effet appelé « yeux rouges ».
Pour éviter cela, assure-toi que ton sujet
ne regarde pas dans ta direction.

> **rétine :**
> la rétine est un tissu de cellules
> qui recouvre le fond de l'œil.

Surveille ton ombre.
Si le soleil est derrière toi,
place-toi de manière
à ce que ton ombre
n'apparaisse pas
sur la photo.

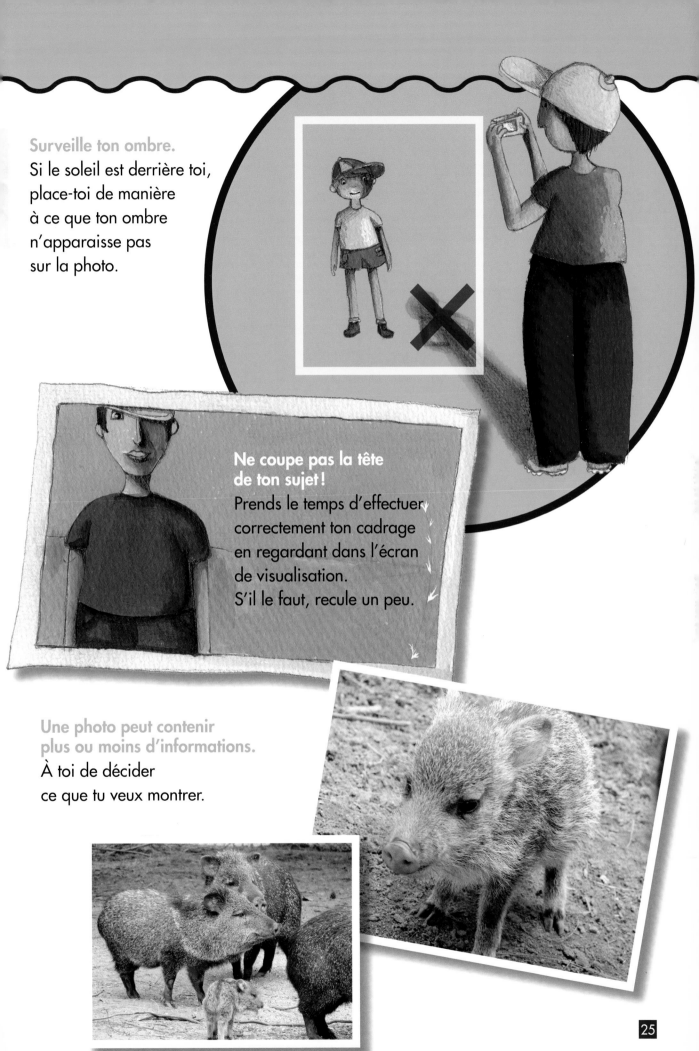

**Ne coupe pas la tête
de ton sujet !**
Prends le temps d'effectuer
correctement ton cadrage
en regardant dans l'écran
de visualisation.
S'il le faut, recule un peu.

**Une photo peut contenir
plus ou moins d'informations.**
À toi de décider
ce que tu veux montrer.

La chasse aux images

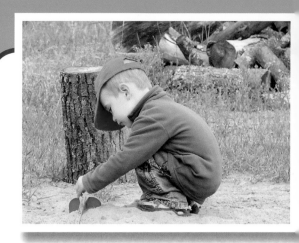

Que dirais-tu de faire des portraits?
Commence par les membres de ta famille.
Photographie-les pendant qu'ils font des activités
qui leur plaisent. Leur attitude sera plus naturelle
s'ils oublient que tu es là.

**Les animaux sont des sujets magnifiques
à photographier, de près ou de loin.**
Approche-toi doucement et attends
le bon moment. Il faut être patient
pour réussir de belles photos.

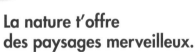

**La nature t'offre
des paysages merveilleux.**
Selon le temps qu'il fait, le moment de la journée
ou la saison, les paysages se transforment.
As-tu remarqué l'effet de la lumière sur l'eau,
le feuillage des arbres, la neige?

Amuse-toi à capturer les couleurs vives
des fleurs et des fruits.
Inspire-toi de la forme des objets
pour prendre des photos amusantes.

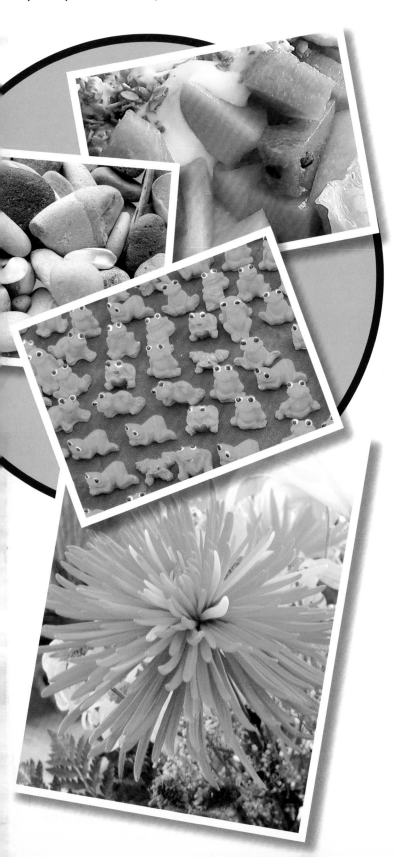

Et si tes photos racontaient
une histoire ?
Choisis un sujet et identifie
chacune des étapes de ton
histoire. Effectue tes prises
de vue en tenant compte
de ce que tu veux illustrer.

Cet été, papy a fabriqué
un arc à flèche
pour mon ami Samuel...

27

La macrophotographie permet de photographier en très gros plan des sujets très petits.

Des détails presque invisibles à l'œil nu apparaissent sur ces photos.

C'est une merveilleuse façon de révéler la beauté du monde qui nous entoure.

Les pixels apparaissent clairement à l'écran de l'ordinateur quand on agrandit l'image.

Ils sont comparables aux petits points noirs et colorés qui composent les images que tu vois dans les journaux et les magazines. @

Le scanner transforme les images imprimées sur papier en images numériques.

Cet appareil est comparable à un photocopieur. Il copie l'image et la transfère à l'ordinateur.

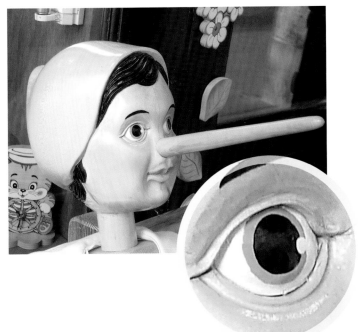

La qualité de la photo numérique dépend du nombre de pixels qui la composent.

C'est ce qu'on appelle la résolution. Plus la photo contient de pixels, plus sa résolution est grande et plus l'image peut être agrandie sans perdre de netteté.

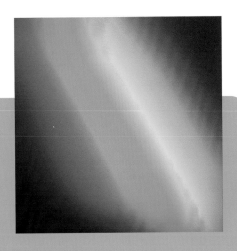

La lumière qui pénètre dans l'appareil photo se déplace à la vitesse de 300 000 km/seconde.

On l'appelle lumière blanche, mais en réalité, elle est formée de plusieurs couleurs qui forment le spectre lumineux.

Les couleurs du spectre lumineux apparaissent dans l'arc-en-ciel.

Elles sont visibles à la surface des bulles de savon et celle des disques compacts. @

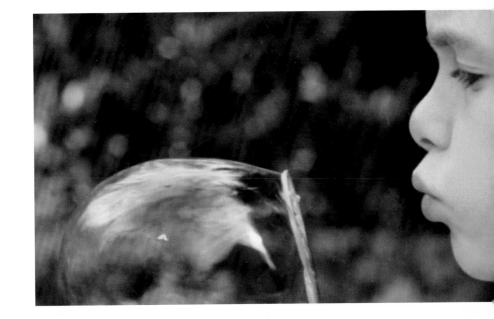

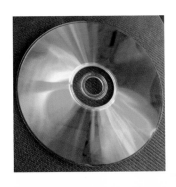

Des jeux pour observer

1 Dans sa chasse aux images, Henri-Louis a oublié de mettre en pratique les trucs qu'il a appris pour réussir ses prises de vue. Peux-tu lui rappeler lesquels ?

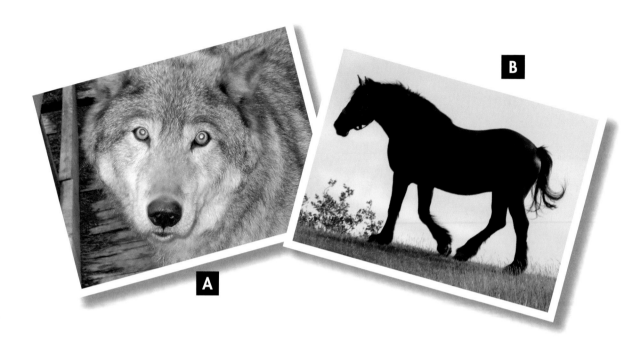

B

A

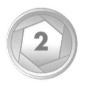

2 Henri-Louis a photographié un œuf à l'ombre du poulailler. Lequel de ces deux dessins montre l'ouverture du diaphragme à l'instant où il a pris sa photo ?

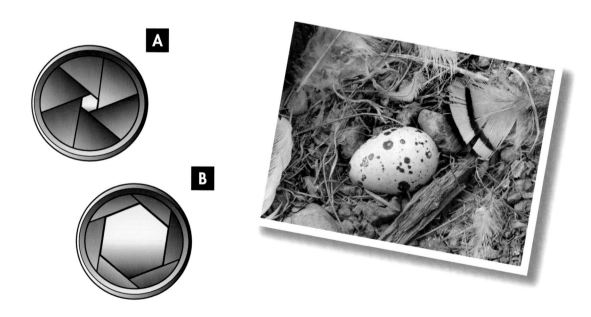

A

B

3 Henri-Louis s'est amusé à faire de la macrophotographie.
Essaie d'identifier les sujets qu'il a pris en photo.

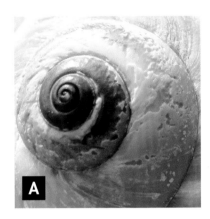

A

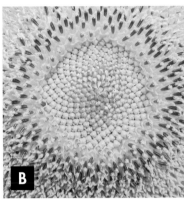

B

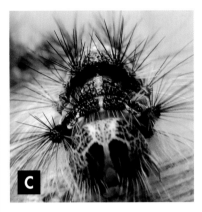

C

4 D'après ce que tu as appris, lequel de ces cadrages est le mieux réussi?

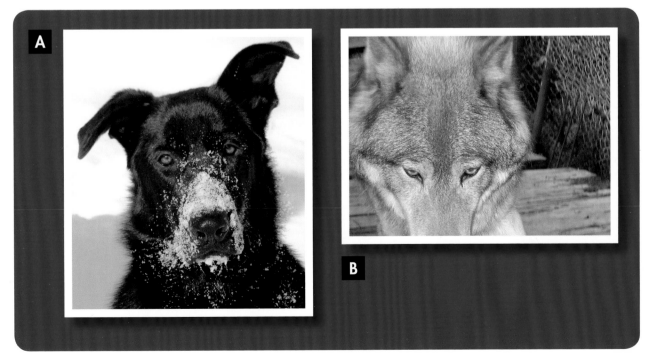

A

B

Réponds par VRAI ou FAUX aux affirmations suivantes.

(Sers-toi du numéro de page indiqué pour vérifier ta réponse.)

1 Sans la lumière, la photographie n'existerait pas.
PAGE 2

2 Le capteur produit une lumière très vive.
PAGE 21

3 Le diaphragme fonctionne comme les pupilles d'un chat.
PAGE 22

4 La carte mémoire n'est pas réutilisable.
PAGE 23

5 Quand la lumière du flash se reflète dans la rétine de l'œil, cela crée un effet appelé « yeux rouges ».
PAGE 24

6 Les pixels sont comparables aux petits points noirs et colorés qui composent les images que tu vois dans les journaux.
PAGE 28

7 La lumière blanche est formée d'un mélange de couleurs.
PAGE 29

Réponses : 1 VRAI 2 FAUX 3 VRAI 4 FAUX 5 VRAI 6 VRAI 7 VRAI

Catalogage avant publication de Bibliothèque et Archives Canada

Roberge, Sylvie, 1955 15 mars-

La photographie

(Curieux de savoir : avec liens Internet)
Comprend un index.
Sommaire : Le sourire d'Henri-Louis/texte de Johanne Mercier ;
illustrations de Nancy Ribard.
Pour enfants de 6 ans et plus.

ISBN 978-2-89512-709-3

1. Photographie-Ouvrages pour la jeunesse. I. Ribard, Nancy, 1971-
. II. Mercier, Johanne. Sourire d'Henri-Louis. III. Titre. IV. Collection :
Curieux de savoir.

TR149.R62 2009 j770 C2008-942118-3

**Direction artistique, recherche et texte documentaire,
liens Internet :** Sylvie Roberge

Révision et correction : Corinne Kraschewski

Graphisme et mise en pages : Dominique Simard

**Illustration du conte, dessins de la table des matières
et des pages 2, 24 et 25 :** Nancy Ribard

Dessins des pages 20, 21, 22, 23 et 30 : Guillaume Blanchet

Photographies :

© Sylvie Roberge, pages couverture, 21, 22, 23, 24, 25, 26, 27, 28,
29, 30 et 31.

Nous remercions le Conseil des Arts du Canada de l'aide accordée à
notre programme de publication.

Nous reconnaissons l'aide financière du gouvernement du Canada
par l'entremise du Programme d'aide au développement de l'industrie
de l'édition (PADIÉ) pour nos activités d'édition.

Nous reconnaissons l'aide financière du gouvernement du Québec
par l'entremise du Programme de crédit d'impôt pour l'édition de
livres – SODEC – et du Programme d'aide aux entreprises du livre et
de l'édition spécialisée.

© Les Éditions Héritage inc. 2009
Tous droits réservés
Dépôt légal : 3e trimestre 2009
Bibliothèque et Archives du Québec
Bibliothèque nationale du Canada

Dominique et compagnie

300, rue Arran, Saint-Lambert (Québec) J4R 1K5
Téléphone : 514 875-0327 ; Télécopieur : 450 672-5448
Courriel : dominiqueetcompagnie@editionsheritage.com

Imprimé au Canada
10 9 8 7 6 5 4 3 2 1